書法與其他藝術的關係

書法，作為華夏民族所獨有的一門藝術，同時也是中國一切文化藝術的靈魂和核心。正如西哲所言，（西方的）一切藝術都趨向於音樂；同樣，我們也可以說，中國的一切藝術都趨向於書法，都與書法有著直接或間接的、有形或無形的聯繫，因而書法藝術本身，也從其他藝術中獲得借鑑的滋養。

形，故鬼夜哭。」意思是說，文明的肇始，以文字書法的創造為標誌，才使人類脫離了混沌朦昧。所以，眾所周知，任何藝術，要想不淪於僅止於技術的匠事，最重要的便是必須具備文化的意義。而文化的傳播及其價值的實現，所依賴最主要的手段就是文字。書法恰是唯一一門以文字為主體元素的

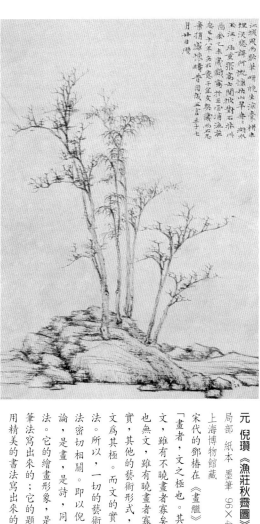

元 倪瓚《漁莊秋霽圖》
局部 紙本 墨筆 96×47公分
上海博物館藏

宋代的鄧椿在《畫繼》中指出：「畫者，文之極也。其為人也多文，雖有不曉畫者寡矣。其為人也無文，雖有曉畫者寡矣。」其實，其他的藝術形式，也無不以文為其極。而文的實現正是書法。所以，一切的藝術又多與書法密切相關。即以倪瓚此圖而論，是畫，是詩，同時又是書法。它的繪畫形象，是用書法的筆法寫出來的；它的題詩，更是用精美的書法寫出來的。

張彥遠《歷代名畫記》卷一有云：「古先聖王受命應籙，則有龜字效靈，龍圖呈寶。自巢、燧以來，皆有此瑞。跡映乎瑤牒，事傳乎金冊。庖犧氏發於榮河中，典籍圖畫萌矣。軒轅氏得於溫洛中，史皇、倉頡狀焉。奎有芒角，下主辭章，頡有四目，仰觀垂象。因儷鳥龜之跡，遂定書字之形，造化不能藏其秘，故天雨粟，靈怪不能遁其

藝術，因此，任何一門藝術，在對自身文化價值的追求中，自覺地或不自覺地與書法發生聯繫，也就勢所必然，順理成章了。此包括如古代的科舉制度，本是以德、才取人，而德與才反映於所寫的文章中，故科舉本身，是以文取士。但是，至遲從唐代開始，光有足以表徵士人德才兼備的文章還不行，這文章還必須是用優美的書法書寫出來的。

換句話說，以文取士的科舉制度，實際上還須同時注重以書取士，這迫使大批的士人，不僅要寫出好的文章，同時還要能寫出一手好的書法。例如，明代的董其昌在十七歲時參加鄉試，其文章本被列為第一名，但因為書法不工，所以被降到第二名，這就給予他極大的刺激，發憤苦練書法，足足有三年的時光，進步神速。

士為四民（士、農、工、商）之首，是整個社會的表率。書法對於士人的功名，尚且是如此地至關重要，自然，它對於其他文化藝術的創造，更成為不可忽視的一個元素。可以毫不誇張地說，一門藝術，它是不是高層次，判斷的重要標誌，就是看它是不是與書法發生了關係？這種關係又達到了怎樣的程度？越是關係密切，該門藝術的文化層次就越高華。

書法與其他藝術的關係，其表現的形式大體上有三種：一、書法間架結構的疏密聚散，或用筆節奏的抑揚頓挫、所表現出來的韻律感，所作用於某一門藝術如建築的構架，舞蹈的動作等等；二、書法用筆的技法，如提按、翻折、起承、轉合等，所作用於某一門藝術如繪畫的筆法；三、書法作品本身成為某一門藝術的組成部分如建築室外環境的佈置、室內空間的裝潢、繪畫的題款、題跋以及陶瓷、文玩的裝飾等。

中國的藝術，門類繁多。因限於篇幅，本書將以前述表現形式的種類為中心，擇其要者，作簡略的分析。

書法與繪畫藝術

「書畫同源」是中國藝術史上的美談，也是一個常識。「書畫同源」的意義有二，一是指二者的起源都是以摹擬物象為出發點；二是因為二者所使用的工具、材料相同，都是毛筆、絹紙，所以，儘管一者以物象為表現的內容，一者以文字為表現的內容，但在具體的技法方面便有著相通之處。早在唐代，張彥遠在《歷代名畫記》中便已明確地提出了這一觀點，並以顧愷之、陸探微、張僧繇、吳道子為例，證明「故知書畫用筆同法」，「自古善畫者必工書」。

事實上，迄近元代之前，書畫的「用筆同法」，只是「理法」上的相同，而並不是具體技法上的相同，所以，更準確地，應該說是書畫「用筆同理」。例如，他所說的王獻之的「一筆書」與陸探微的「一筆劃」只是就「氣脈相通」、「連綿不斷」而言。而事實上，顧愷之、陸探微、張僧繇都不以書法名世。吳道子更是早年從賀知章、張旭學書，「不成，去而學畫」，說明他並不擅長書法。唐宋的畫家，無論大名家如閻立本、李思訓、張萱、孫位、黃筌、范寬，還是小名家如莫高窟的畫工，圖畫院的眾史，以及張擇端、王希孟、林椿、魯宗貴等，都不能書法，有些甚至連字也不識。但是，他們的繪畫用筆，那種生動的骨法氣韻，卻與書法用筆的理法是完全相通的。

書畫的這種「同源」，表現為「不同而同」，即書法有它的「書之本法」即「八法」，而繪畫也有它的「畫之本法」即「六法」，書法所注重的是書寫，畫法所注重的是描繪，一個字是寫出來的，一個形象則是畫出來的，這是表面上的「不同」。而，書法的用筆講究連綿起倒，迴圈超忽，畫法的用筆講究的同樣是連綿起倒，迴圈超忽，這是本質上的相「同」。所以，我們看唐宋的主流繪畫，大都是畫出來的，而不是寫出來的；唐宋的主流畫家，大都也不擅長書法。但是，論二者的筆法，雖技法不同，而理法完全相通的。

進入元代以後，擅長書法的文人取代職業的畫工成為畫家的主流，書法與繪畫的關係，便在表面的形式上也開始密切起來。我們看元代的一流畫家，如趙孟頫、倪雲林、同時也是一流的書法家；至於錢選、高克恭、黃公望、吳鎮、王蒙，雖然稱不上一流的書家，但書法的水平也相當之高。所以，在他們的繪畫創作中，也就更多地借鑒了書法的用筆技法，減弱了描繪的成分，而加強了書寫的成分。

趙孟頫有一首著名的題畫詩：「石如飛白木如籀，寫竹還於八法通。若也有人能會此，方知書畫本來同。」意思是用書法中飛

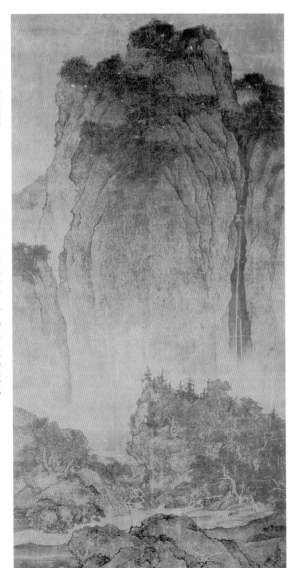

宋 范寬《溪山行旅圖》 軸 紙本 水墨 206.3×103.3公分 臺北故宮博物院藏

宋代畫家范寬作。描繪的是關中景色。畫中草木的蒙茸、山石的堅硬感等，原是靠坡點用筆而來；而山勢雄健、重山疊峰，雖是正面，卻靠著用墨深淺、空間布白而有空間感；山腳下開闊的路上，毛驢行人、動態準確生動，對關陝一帶的地方景色描繪深刻。他長於表現四季景色、行旅和「風月陰霽難狀之景」、「皆寫秦隴峻拔之勢」。范寬的作品，著重骨法，用墨比較深重，從這件作品中即可看出。

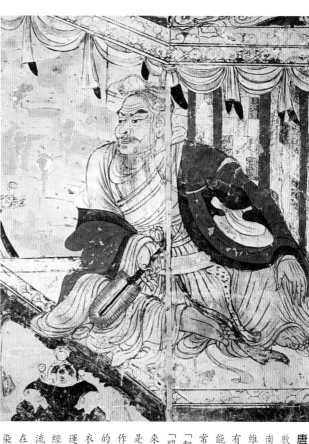

唐 《維摩詰經變·維摩詰》
敦煌莫高窟 一○三窟 東壁
南側

白的筆法來表現石頭的粗糙質感，而用大篆籀文的凝重來表現古木的風霜枒槎，永字八法中的各種筆法，分別來描寫竹竿、竹枝、竹節、竹葉。此外，同時的柯九思論畫竹，也說：「寫竿用篆法，枝用草書法，寫葉用八分，或用魯公撇筆法，木石用金釵股，屋漏痕之遺意。」這就明確地把繪畫性繪畫改造成了書法性繪畫，使繪畫的創作，由以形象的再現爲中心轉換爲以筆墨情感的表現爲中心。

但是，由於元代的繪畫是從宋代的繪畫而來，所以，這一轉換並不是同時在所有的畫科全面展開的，而主要局限於枯木竹石、

南側

維摩詰居士擁有大財富，擁有妻兒女，但樂尚佛法，擁能遠離「五欲淤泥」，他經常演講大乘佛法，佛教中以「智慧」著稱的文殊也前來「問疾」，兩人以問答的形式來開示佛法的甚深義理。這是唐代描繪維摩詰形象的傑作之一。觀察大居士維摩詰的輪廓、臉部皺紋、鬍鬚、衣服的折紋，發現繪製者在運筆起收、線條輕重間，不經意透露出書法用筆，行雲流水，表現出維摩詰的自在，以及透達本性，世事無染的味道。

清 石濤 《記雨歌》 行書 紙本 50×30公分
上海博物館藏

石濤的書法主要以魏晉寫經體爲取法對象，他既能融合各家的長處，又能融畫法於書法之中，在用筆、結體方面和一般的書法風格有較大的區別，形成了獨具一格的個人風貌，開啟後世「畫家書法」的風氣。此幅《記雨歌》兼有蘇軾的浪漫和倪雲林的俊逸，落筆厚重而不滯，筆劃墨色對比明顯，結體左傾右應，活潑之極。

上圖：清 朱耷 《歐陽修畫錦堂記》 紙本 行書
167.7×85.6公分 南京博物館藏

朱耷，又稱八大山人，爲清初傑出的畫家，同時也是一位書法家。八大的字，看上去很簡單，甚至有些「單調」，但仔細揣摩卻技巧很高，其書法將草書的筆性融到行書裡去，字體是行書，而參差節奏、意境則是草書，具有楳茂沉雄的格調又兼有秀麗靈動的韻致。此幅作品體勢怪偉，天真稚拙，字的結體似其筆下的目光向天、怪誕乖張的水鳥。

梅蘭等即興性創作的小品題材，在人物、鞍馬、山水、花鳥等領域，畫法依然有著它的專業功能。用趙孟頫的話說，繪畫有行家、有利家，行家講求爲物傳神，所以還不能完全捨棄刻畫、描繪的「畫之本法」；而利家講求借物抒情，不求形似，遊戲翰墨，所以不妨以書法的率意取代「畫之本法」。如他本人，所畫人物、鞍馬、花鳥，繪畫的法度十分精嚴，與書法「不同而同」；所畫山水，簡化了層層刻畫的程式，突出了筆墨的皴，和點、線的節奏，與書法的關係較爲親密；所畫竹石枯木，則全用書法寫出，絕去描繪刻畫的束縛。

進入明清之後，尤其從明後期以降，以徐渭的野逸派和董其昌的正統派爲標誌，繪畫史的發展便完全進入到一個「畫法全是書法」、「書法即是畫法」的階段。要想成爲一名優秀的畫家，其首要的基礎和先決的條件，便是必須成爲一名優秀的書家。我們看唐宋的書畫史，著名的、一流的書畫家往往不兼爲畫家，而著名的、一流的畫家亦往往不兼爲書家，只有部分著名的、一流的畫家同時兼爲書家，部分著名的、一流的書家同時兼爲畫家，只是理論上的，而不是具體技法上的。看元代的書畫史，著名的、一流的書家同時兼爲畫家，而著名的、一流的畫家也往往兼爲書家，不僅理法同，而且技法同，僅僅反映於枯木竹石等有限的題材，而不是全部的畫科。再看明清的書畫史，著名的、一流的書家往往兼爲畫家，而著名的、一流的畫家也往往兼爲書家，如沈周、文徵明、唐寅、陳淳、徐渭、董其昌、陳洪綬、石濤、八大山人、惲壽平、龔賢、查士標、揚州八怪、趙之謙、吳昌碩等等。

董其昌有一句名言：「以徑之奇怪論，畫不如山水，以筆墨之精妙論，山水決不如畫。」意思是說，繪畫藝術的追求，不在於形象的奇怪、生動，而在於筆墨的精妙淋漓。以形象爲中心的繪畫，必以描繪爲「畫之本法」，以筆墨爲中心的繪畫，則自然追求「畫法全是書法」。至此，中國畫的所有題材、科目，凡是主流的繪畫，都由「繪畫性繪畫」轉換成了「書法性繪畫」。而其形象，被符號化甚至文字化成爲披麻皴、解索皴、蟹爪枝、鹿角枝、梅花點、鼠足點、个字、介字、分字、女字等格式和「準文字」，更進一步便於用筆墨去作書法式的抒寫。

影響明清繪畫的書法，約以乾嘉爲分界，在此之前，主要是帖學，所講究的是流美、瀟灑、翩翩文雅；在此之後，主要是碑學，所講究的是雄渾、深厚、蒼勁老辣。在帖學書法的作用下，繪畫的筆法顯得更爲書卷氣，如董其昌、查士標、惲壽平的作品皆可爲例；而在碑學書法的作用下，繪畫的筆法顯得更有古拙感，如金農、趙之謙、吳昌碩的作品皆可爲例。

至於繪畫的題款，直接把書法藝術作爲繪畫的一部分，在章法的經營、意境的傳達方面所起到的作用，則不限於繪畫性繪畫和書法性繪畫，都是傳統繪畫的一個重要手段。它不僅講求詩文，更講求書法，專門稱爲「題款藝術」。

在書法完全進入到繪畫的領域從而改變了繪畫的基本技法，同時書法本身也從繪畫中得到了借鑒，在筆法、結字、章法各方面，取得了更多的「畫意」，我們稱之爲「畫

清 鄭燮《懸崖蘭竹圖》

軸 紙本 水墨 127.8×57.7公分 北京故宮博物院藏

鄭燮用淡墨作折帶皴畫出聳立的懸崖，在懸崖上橫出蘭竹數叢，筆墨瀟脫，頗得蕭爽之氣。而幽蘭悉以草書法撇爲之，體貌疏朗。整幅畫勢取書法，如寫撇捺。彭蘊璨說鄭燮的畫：「長於寫意，蘭竹用草書法，脫盡時習，畫石尤妙，畫有別致。」

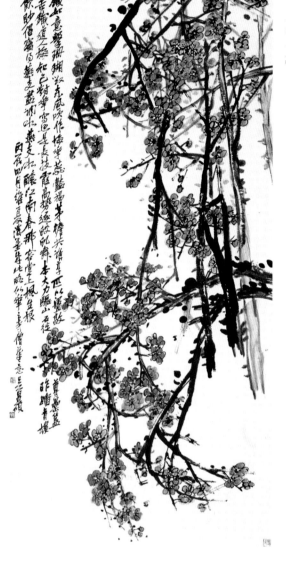

清 鄭燮《李白長干行一首》行書 紙本 98.2×47.7公分 四川省博物館藏

板橋的書法在清代當時已很有名，以隸書為主要的借鑒對象，因為隸書又稱「八分」書，而他在諸體皆能的基礎上，以隸、真為主幹，融合草、篆等各體，並用作畫的筆法來寫，故遂稱「六分半書」。筆劃或如蘭葉飄逸，或如竹葉挺健，撇、捺多隸意，作品有一種通常書法不能體現的表現魅力。從此幅行書軸可以看到板橋體的典型風貌，在撇捺之中，帶有稚趣之態，又富有畫趣，可以說「得於心，應於手，孤姿絕狀，觸毫而出，氣交沖漠，與神為徒」。

學書法」。如八大山人的書法，通過拘大展其繪畫中禽鳥的怪誕、冷峻意象，使結字具備了一種如小、偏旁移位等手法，石濤的書法，墨法淋漓，極富枯濕濃淡的變化；金農的漆書，一如其高古的畫品；鄭燮的六分半書，粗肥豐腴處如撇竹葉，細柔幽秀處如點蘭蕊；吳昌碩的石鼓文，其筆線的蒼勁，如萬歲枯藤，等等，不一而足，無不是從繪畫中得到借鑒，從而開創了書法藝術豐富多彩的新格局。

清 吳昌碩《臨石鼓文》篆書 紙本 136×66公分

吳氏石鼓文書法筆力雄渾，字形聲拔疊錯，一改原形的四平八穩，雄健壯偉中增加了許多生動流媚，堪稱善學而能出新者。此《臨石鼓文》用筆老辣蒼勁，圓厚深沉，大氣磅礴。吳氏寫石鼓，每每冠以「臨」字，實則改變已多，唯字形大小一律，尚未能脫秦人藩籬。且其字個性頗強，後學極難再為變化，故影響雖大，而絕無續響。

上圖：清 吳昌碩《梅花圖》 軸 紙本 設色
159.2×77.6公分 上海博物館藏

此畫以空靈孤傲的筆調，作一紅一白兩枝梅花。不僅表現了梅花孤傲的性格，也使畫家清高剛正的氣質溢於紙上。吳氏以篆書雄渾的筆勢寫花卉，其墨竹、葫蘆、紫藤、荷花均筆墨凝重，渾厚拙樸，豪氣橫溢，蘊有濃重的金石氣。他的書法、繪畫、篆刻、詩，時稱四絕。

書法與青銅藝術

青銅藝術，是中國上古時代一個輝煌的文化創造，尤以商、周、戰國三代的成就爲最高，世稱「青銅時代」。青銅藝術的美學內涵極其豐富，尤其是圍繞著「禮器」功能而展開的形制、紋飾、銘文，更是其最重要的三個方面。

在當時，一件青銅器，同時也是社會等級秩序的一種標誌。所以歷來有「藏禮於器」的說法。這種「禮」，通過它的形制、體量而得以體現，通過它的紋飾而得以體現，同時更通過它的銘文而得以體現。凡是一件「重器」，幾乎無不鑄有長篇的銘文，以記述、說明鑄造此器的緣由。這長篇的銘文，又都是用精美的書法書寫、鑄刻出來的，所以，又是一件優秀的書法作品。在書法史上專門稱爲「鐘鼎文」，又稱「金文」、「籀文」、「大篆」。因爲它是以鑄刻在青銅器上而命名的，所以又稱「青銅款識」。所謂「款識」，一般有四種說法：一、以刻爲款，以鑄爲識；二、以陰文凹入者爲款，以陽文突出者爲識；三、以鑄刻在器外的爲款，鑄刻在器內

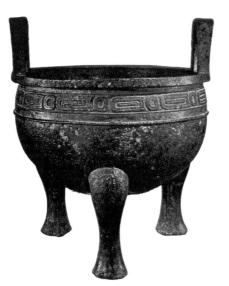

西周晚期《毛公鼎》及其銘文　通高53.8公分　口徑47.9公分　臺北故宮博物院藏

毛公鼎爲西周晚期的宣王時期一件重器。器形作大口、深腹、獸蹄形足，渾厚而凝重，整個器表裝飾十分整潔，顯得素樸典雅，洋溢著一股清新莊重的氣息。清道光末年於陝西岐山出土的重器。銘文長達四百九十七字，爲皇室巨制，被譽爲「抵得一篇尚書」。其書法是成熟的西周金文風格，奇逸飛動，氣象渾穆筆意圓勁茂雋，結體方長，較散氏盤精當些。李瑞清題跋鼎時說：「毛公鼎爲周廟堂文字，其文則尚書也，學書不學毛公鼎，猶儒生不讀尚書也。」

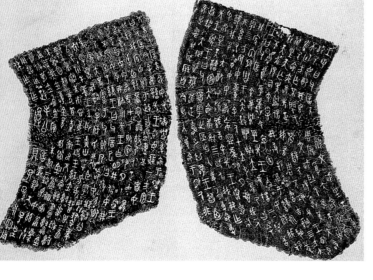

西周早期《大盂鼎》及其銘文　通高101.9公分　口徑77.8公分　中國歷史博物館藏

大盂鼎，爲康王時貴族盂所作的祭器。傳爲清代道光初年於陝西岐山禮村出土。大盂鼎造型雄渾、工藝精湛。其造型端莊穩重、渾厚雄偉、典麗堂皇，爲世間瑰寶。其內壁銘文記述康王時貴族盂管理兵戎，並賜給香酒、車服、車馬及一千七百餘奴隸之事。其書法體勢嚴謹、字形，佈局都十分質樸平實，用筆方圓兼備，具有端嚴凝重的藝術效果。

的為識：四、以花紋圖案為款，以篆書文字為識。不管哪一種說法，鐘鼎文作為青銅藝術的一個不可或缺的組成部分，並作為中國書法史上的第一個高峰期則是眾所共認的。

李澤厚先生曾把青銅藝術概括為「獰厲之美」。這種獰厲之美，是青銅器的形制、紋飾、銘文書法所共同構成的。

從書法藝術審美的角度，鐘鼎文古拙、神秘，充滿了一種不可名狀的大氣和張力，顯得神聖而崇高。這樣的藝術作風，正好完美地般配了青銅器作為「禮器」的功能。而在不同的具體作品中，由於沒有模式規範的約束，所以又各有不同的藝術表現。如大盂鼎，圓腹、三足，體量敦重莊嚴；其紋飾僅在口沿和足部飾獸面紋，威儀極其猙獰；而內壁鑄銘文十九行共二九一字，其內容是記載周康王廿三年，貴族盂受策命時，周王昭告殷商滅國的教訓和姬周立國的經驗，並賜於盂大批奴隸，要求盂不忘祭祀，效忠周室。字體的凝重與文字內容的嚴肅，無疑是相合拍的，同時也足與鼎器的獰厲之美相輝映。又如虢季子白盤，四壁各有兩個獸耳環的輔首，口沿下飾竊曲紋，腹壁飾波帶紋，粗獷質樸。盤內底部鑄銘文一百一十一字，記載了虢季子白受周王命征伐西北境內的少數民族，斬首五百，俘虜五十，於是受到獎賞，鑄盤作為紀念，並禱告「子子孫孫，萬年無疆」。銘字的佈局疏陰，字體則於古拙中透出靈秀。

撇開這些銘文的內容所記載的歷史文獻價值不論，僅從藝術史的立場，來認識青銅藝術，顯而易見，如果沒有「書法藝術」的參與加盟，而僅僅靠它的造型形制和圖案紋飾，其審美的價值無疑是要受到相當影響品。

的。所以，歷來對於青銅器的鑒賞，有一個公認的價值判斷標準：越是銘文長，書法精妙，其價值就越高；否則，其價值便相應地減弱。

鐘鼎文配合了青銅款識中書法藝術審美價值的展現；而書法藝術審美價值也從青銅器中獲得滋養。尤其是清代的書道中興，

以碑學的為標幟。而碑學的具體取鑑對象，除了漢魏的碑版，俗稱「石」，便是三代的吉金青銅，俗稱「金」。從此之後，傳統的書法藝術便於帖學的流美之外，重新振興了雄強的

作風。

西周中期《史牆盤》及其銘文　高16.2公分　口徑47.3公分　寶雞市博物館藏

一九七六年於陝西省扶風縣莊白村出土。此盤造型規整，紋飾精美，敞口、淺腹，圈足，腹外附雙耳；腹部飾鳳鳥紋、圈足部飾兩端上下捲曲的雲紋，全器紋飾以雲雷紋襯地，顯得清麗流暢。盤內底部刻有十八行銘文，共二八四字，記述西周文、武、成、康、昭、穆六王的重要史蹟以及作器者的家世，這是新中國成立以來發現的最長的一篇銅器銘文。銘文字體為當時標準字體，字形整齊劃一，均勻疏朗，筆劃橫豎轉折自如，粗細一致，筆勢流暢，有後世小篆筆意。這是已知時代最早的帶有較明顯駢文風格的銘文作品。

西周晚期《散氏盤》　高20.6公分　底徑41.4公分　口徑54.6公分　臺北故宮博物院藏

全文共十九行三五〇字，鑄於盤之內底。內容乃有矢關、散兩國的疆界契約，詳考請參見王國維先生《散氏盤考釋》。銘文字體之獨特、古樸，給予後世書風許多啟發，且對於後代學者或書家研究周史、金石學、金石文字諸方面影響甚巨。此器文字體富、造型精美，兼具著歷史審美價值，為臺北故宮國寶級典藏品之一。（洪慈）

書法與舞蹈藝術

唐代的大詩人杜甫《觀公孫大娘弟子舞劍器行》詠劍器渾脫舞有云：「昔有佳人公孫氏，一舞劍器動四方。觀者如山色沮喪，天地為之久低昂。霍如羿射九日落，矯如群帝驂龍翔。來如雷霆收震怒，罷如江海凝清光。絳唇珠袖兩寂寞，晚有弟子傳芬芳。臨穎美人在白帝。妙舞此曲神揚揚……」詩前有序：「大曆二年十月十九日，夔府別駕元持宅，見臨穎李十二娘舞劍器，壯其蔚跂，問其所師，曰：『余公孫大娘弟子也。』開元三載，余尚童稚，記於郾城觀公孫氏舞劍器渾脫，瀏灕頓挫，獨出冠時。……昔者吳人張旭善草書書帖，數嘗於鄴縣見公孫大娘舞西河劍器，自此草書長進，豪蕩感激，即公孫可知矣。」這首詩和序，極贊了公孫大娘及其弟子舞蹈的抑揚頓挫，並指出「揮毫落紙如雲煙」的「草聖」張旭，其草書藝術之所以能達到出神入化，正是從舞蹈中獲得了創意的靈感。

而早在兩晉，索靖《草書勢》中論草書藝術之美，有云：「飄若驚鴻，舒翼未發」、「或往或還，類姤娜以嬴嬴」、「逸游盼向，乍正乍邪」、「騁辭放手，雨行冰散」、「體磊落而壯麗，姿光潤以璀燦」……用來形容舞蹈藝術的妙曼生動，無疑也是非常合適的。

由此可見，舞蹈藝術的舉手投足、進退揖讓與書法、尤其是草書用筆的抑揚頓挫、顧盼呼應，有著一種本質上的契合。可以這麼說，舞蹈是一門形體的書法藝術；而書法，也正是一門筆墨的舞蹈藝術。在書法史上，「筆歌墨舞」正是用來形容書法藝術所獨具的舞蹈性的一個專門辭彙。書法與舞蹈藝術的密切關係，也就不言而喻了。

在張旭，是自覺地從舞蹈藝術中汲取借鑒，遂使他的草書藝術具備了一種寓剛健於婀娜、雜端莊於流麗的舞蹈之美；而在大多數書家，即使不是自覺地，也是不期然而然地，在揮毫運筆之際，使書法點線的起伏、奔騰、沉潛、舒展、收斂、聚散，取得了一種種舞蹈的效果。

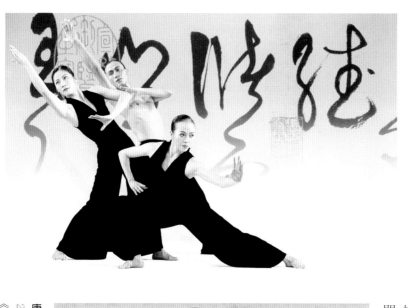

當代 雲門舞集《行草》 二○○一年公演（攝影／劉振祥。雲門舞集提供）

雲門舞集自書法藝術中汲取運筆力勁、線條流轉、字體行間佈白之美，二○○一年起至二○○五年成功創作一系列行草三部曲舞作，獲得全球表演藝術界的認同。（洪蕊）

唐 懷素《自敘帖》 局部 七七七年 草書 紙本 28.3×75公分 臺北故宮博物院藏

《自敘帖》是大曆十二年懷素流傳下來篇幅最長的作品，也是他晚年草書的代表作。全帖七百餘字，一氣貫之，洋洋灑灑，筆意縱橫，如龍蛇競走，激電奔雷。書法藝術的韻律美，從《自敘帖》中得到淋漓盡致的表現。儘管《自敘帖》給人迅疾駭人的感覺，但每字點畫體勢都準確地體現了草書法度，顯示出作者精深的功力。

舞蹈，是一門「當眾的表演藝術」，作品即是過程，過程即是作品。書法，則主要是一門獨處的書寫藝術，它所提供給觀者的欣賞對象，主要是靜態的作品，而不是動態的過程。然而，受舞蹈藝術的影響和啟迪，從張旭開始，它同時也成了一門表演藝術，當眾揮灑，手舞足蹈，其創作的過程，也可以成為觀眾的欣賞物件。

而在書法藝術家有意或無意、自覺或不自覺地從舞蹈藝術中汲取靈感的同時，賦予了書法藝術的創作過程和完成作品以更生動

的氣韻、節律的同時，舞蹈表演藝術家們也開始注意從書法中汲取營養，以賦予舞蹈表演藝術以更高華典雅的文化內涵。如梅蘭芳、尚小雲、程硯秋、荀慧生等名角，都曾在書法藝術中投下過相當的功夫，不僅寫得一手好書法，而且能把書法的節奏韻律成功地融合到自己的表演藝術中。最切合的例子，雲門舞集，歷經「行草」(2001)、「行草・貳」(2003)、終結篇「狂草」(2005)之行草三部曲聞名，該作編舞林懷民先生拿張旭的《肚痛帖》來舉例，告訴世人：「雖然

舞蹈不能表現『忽肚痛』三個字的重量感、流動性，以及在空間裡佔據的位置。從這麼重的開始，到忽然間流暢起來的秀麗，然後，又重了出來。這根本就是音樂的結構。而懷素的《自敘帖》是交響樂，是很完整的曲式構成，字裡行間的平衡與呼應對我的編舞來說，是很重要的啟示。」

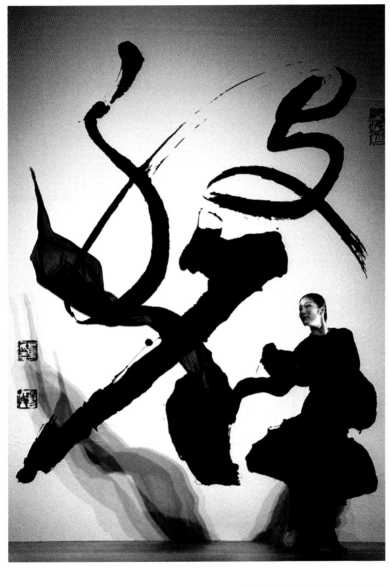

當代 雲門舞集 《行草》二○○一年公演 周章佞 「磐」字長巾獨舞 (攝影／劉振祥。雲門舞集提供)

雄渾的「磐」字出自台灣著名的書家之一董陽孜老師之手。透過雲門舞者周章佞優美卻不失勁道的肢體伸展與衣袖舞動，契合「磐」字的氣勢與筆墨綿延之感。(洪蕊)

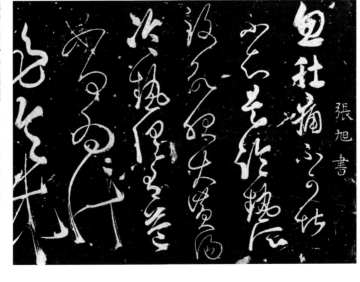

傳唐 張旭 《肚痛帖》 草書 拓本 28×52公分
上海圖書館藏

張旭書寫草書時，身體、手臂的運動和筆鋒的騰挪轉換，線條的奔龍走蛇，變化無常，疾風驟雨，正是表現了劍器舞和書法狂草之間的息息相通。此帖用筆頓挫使轉，剛柔相濟，千變萬化，神彩飄逸，氣勢生成。全帖僅三十字，寫來洋洋灑灑一氣貫之，明王世貞跋云：「張長史《肚痛帖》及《千字文》數行，出鬼入神，倘恍不可測。」

書法與建築藝術

在西方，根據一切藝術皆趨向於音樂的觀點，建築被比喻為「凝凍的音樂」。同理，根據中國的一切藝術趨向於書法的認識，我們也不妨把建築比喻為三維的書法。

書法與建築藝術的這種關係，不僅表現在虛的方面，同時還表現在實的方面。由於中國傳統的建築多為木構建築，即先以各種長的、短的、粗的、細的、方的、圓的木材，構搭成構架，然後再砌以磚，鋪以瓦而成，其木材的構架，好比人體的骨骼，而磚瓦的砌鋪，則好比人體的肌肉，骨肉兼濟，遂為成品。這樣，其基本的形態，即使不砌磚、不鋪瓦，也得以成立。而此時的構架，以及不同單體建築物之間組合關係的平面佈局，正好相比於書法藝術的間架結構和骨法用筆以及章法佈局。

因為，作為建築物構架的木材，梁、柱、桁、枋、鬥栱，不僅有長的、短的、粗的、細的、方的、圓的等等不同的變化，更有組織上的疏密聚散、呼應揖讓的關係，不僅合於力學的原理，更極富韻律節奏之美，與書法結字的構架、佈局的章法，正好有著完全一致的原則。因為，書法單字的結體構架也好，總體的佈局章法也好，也是要求將不同長短、粗細、方向的筆墨點線，組合成既平衡勻整，又變化有致的節奏韻律。特別就單字而論，歐陽詢的「三十六法」更被後人奉為結字的經典；而章法上的「大九宮」、「小九宮」，則被奉為佈局的規範。

結字的「三十六法」中，如避就、頂戴、穿插、向背、偏側、相讓、補空、覆蓋、粘合、覆冒、垂曳、增減、應副、撐拄、朝揖、救應、附麗、回抱、包裹、應接、卻好、相管領等方法，與建築構架的術語和要求意義相通。而「大九宮」、「小九宮」字本身就是建築物的名稱。所以包世臣《藝舟雙楫》論「大九宮」云：「每三行相遞至九字，又為大九宮，其中一字即為中宮，皆須統攝上下四旁之八字，而八字皆有拱揖朝向之勢，逐字移看，大小兩中宮皆得圓滿，則俯仰映帶奇趣出矣。」

書法藝術講究筆法美、結字美、章法美，三美合一。而筆法美的實現，必須落實到結字美（某一個字中不同筆劃點線之間的疏密呼應關係）和章法美（某一幅作品中字與字、行與行之間的揖讓應對關係）上。離開了結字美、章法美，筆法美就成了「皮之不存，毛將焉附」。這結字美、章法美的規律，既可以從建築立面構架和平面佈局的原理中汲取借鑒，同時又給予建築構架和佈局以一定的啟迪。

書法與建築藝術的這一層虛的關係，與

杭州淨慈寺（攝影／洪文慶）

淨慈寺位於杭州南屏山下，大殿上的匾額題字「三洲感應」，金底黑字，厚重有力，和莊嚴素樸的建築搭配呼應，產生一種簡單而令人感動的渲染力。（洪）

北京市故宮 暢音閣（攝影／黃文玲）

另一種建築佈局，縱向以暢音閣架構為例，是紫禁城中最大的一座戲臺，至今已有二百三十多年的歷史。暢音閣確切的位置是故宮養性殿東側，寧壽宮內。暢音閣最為知名的是院內有一座高二〇·七一公尺，被稱作福、祿、壽三台的三層大戲臺。

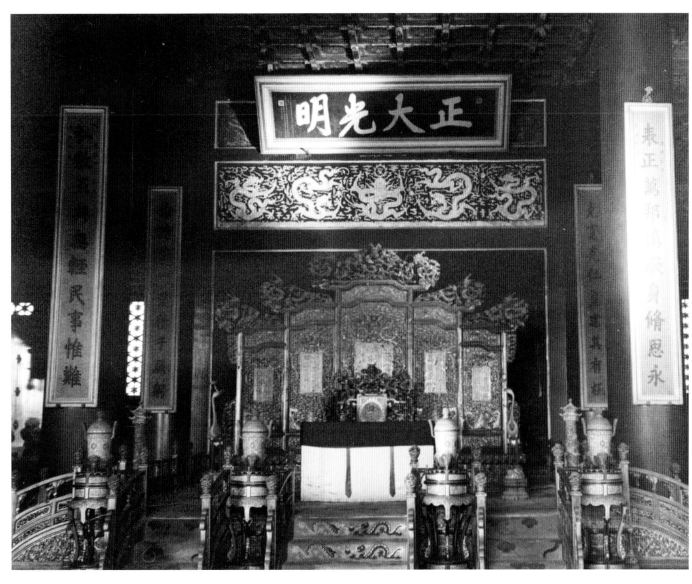

西方音樂與建築藝術的關係是相一致的。但是，與西方音樂與建築藝術的關係不同，中國的書法與建築藝術還有著一層實的關係，即直接以書法作品作為建築室內或室外裝潢的一個重要元素。

我們知道，傳統的重要建築物，從皇家的紫禁城、頤和園、避暑山莊，到私家的園林府邸，從宗教的寺廟到士人的書齋，都少不了匾額、楹聯的裝飾。所謂「匾」，是懸掛於大堂正廳的室外或室內上方的題字橫牌，如《紅樓夢》第二十六回中說到：「上面小

蘇州耦園之門樓（攝影／洪文慶）

在建築上使用書法，除了官方建築、寺廟外，一般民居也會使用。一方面裝飾，一方面也希望藉此達到心裡所祈求的目的，如圖蘇州耦園輪廳之門樓，上刻「厚德載福」四字，便希望家人能積德種福，百代永昌。文字的目的便在進出間達到潛移默化的功能。而白牆黑瓦的建築和素樸的文字搭配，顯得低調而秀雅，正是一般人家的風格。（洪）

上圖：**北京故宮 乾清宮內景**（攝影／黃文玲）

乾清宮為內廷後三宮之一。座落在單層漢白玉石台基之上，連廊面闊九間，進深五間，建築面積一千四百平方公尺。其後簷兩金柱間設屏，屏前設寶座、寶座上方懸「正大光明」匾。乾清宮在明代是皇帝的寢宮，到了清雍正時期開始作為皇帝日常召見官員、處理公務的地方。「正大光明」匾的黑底金字書法，在這種氣氛下增加了皇帝的威嚴感和公正性。

小五間抱廈，一色雕鏤新鮮花樣槅扇，上面懸著一個匾，四個大字，題道是：怡紅快綠。」所謂「額」，則是指懸掛於門屏之上的牌匾，尺幅較正廳大堂的匾稍小。所謂「楹聯」，也就是懸掛在楹柱或闈上的對聯。今天，我們隨便到哪一處古建築中游覽，都可以發現各種建築物的室外或室內懸掛有文化氣息十足的匾額、楹聯，其文字內容耐人尋味，其書法藝術亦豐富多樣。

所有這些具有專門獨特功能的書法作品，也即作為「這一座」建築之一部分的書法作品，其內容、書風，大都是專門針對「這一座」建築的性質、特點而創作的。一般比較森嚴的殿堂，其匾額、楹聯的內容大都比較莊重，書風也相應端凝；而比較開適的場所，如廳、齋、閣、軒，其匾額、楹聯的內容大都比較典雅，書風也相應瀟脫。

除了專門為「這一座」建築而創作的書法作品之外，一些園林建築還往往利用現有的書法作品——刻帖鑲嵌到軒廊的牆壁中，成為俗稱的「碑廊」。如河北保定蓮花池高芬軒的後面有一處碑廊，計有晉、唐、宋、元、明歷代名家法書八十二方；其他各處園林，也多有碑廊的建制。

不過，嚴格地說，把它稱作「碑廊」並不合適，因為，這些刻石書法並非是碑，而是帖。碑、帖的區分，在於前者，刻石本身就是一件作品，一件雕塑藝術品，只是它的

揚州吳道台府邸照壁 （作者提供）

照壁是中國受風水意識影響而產生的一種獨具特色的建築形式，又稱「影壁」或「屏風牆」。風水講究導氣，氣不能直沖廳堂或臥室，否則不吉。為了保持「氣暢」，這堵牆不能封閉，故形成照壁這種建築形式。方法，便是在房屋大門前面置一堵牆，大門與照壁是重點裝飾部位，主人以此顯示自己的地位與富有，吳道台府邸的照壁上鎸刻了一個「福」，莊重而吉祥。

江蘇省蘇州市拙政園 碑廊 （攝影／洪文慶）

拙政園碑廊設計所呈現的正是書法藝術與庭園角落的風雅結合。

江蘇省揚州市个園 宜雨軒 （作者提供）

宜雨軒是四面廳，南面設落地長窗，其他三面半窗，四面有環廊，廊前雕欄，東西兩邊設美人靠坐凳。四季景物都繞廳而置，此時此地「人在廳中坐，景從四面來」，春、夏、秋、冬竟也一起隔著窗兒到了眼前。時光像是停留了腳步，四季也沒有了更迭。在宜雨軒門前有一楹聯：「朝宜調琴暮宜鼓瑟，舊雨適至今雨初來」。院內的門楣、石額、匾額、楹聯題字包含楷、隸、行、草、篆各體，使得整個園子文史蘊含深厚。

內容並非造型的形象，而是書法文字，至於後世的拓片，則是它的副產品。而後者，刻石本身並不是一件作品，而只是一個用於拓印的版子，拓片才是它的真正作品，即書法藝術品，至於後世把它把嵌到廊壁內，作為一件獨立的藝術品欣賞，則是它的副產品。

因為有了如此眾多形式的書法作品的點綴裝飾，一座建築物，也就更加展示出它深厚的文化積澱和濃郁的文化氣息。我們可以假設，如果在傳統建築中去掉這些多姿多彩的書法作品，其文化的氣息，一定會大為減煞。

書法與建築藝術的這種密切關係，一直延續至今而不衰。今天，無論公私的一些建築物的主人，都喜歡用名人書法作為室內空間的裝飾元素。一些公共建築，更不惜重金請名家書寫「招牌」，懸掛於室外，作為標誌性的建築，更配以現代霓虹燈的流光溢彩，於古典文雅之中更見勃勃生機，使書法與建築藝術的傳統關係，煥發出新的生命活力。

進而，當一座建築物成為環境藝術中的一個景觀、一件作品，那麼，裝飾於其外牆體上的書法作品，同時又與環境藝術發生了關係。

現代建築的室內裝潢（攝影／洪文慶）

現代建築利用傳統的書畫來作空間佈置，不但是延續傳統文化的象徵，同時也是一種流行，將傳統文化元素賦予新的意義和感覺。如圖是某家餐廳的大堂，用大幅書法蘇東坡的《念奴嬌》詞來作裝飾，氣勢磅礴，顯得現代感十足，令人耳目一新。（洪）

土家族的廳堂（攝影／洪文慶）

土家族是住在湘西的少數民族之一，他們的廳堂供奉神位，寫著「天地君親師」，兩旁有對聯，書法寫得工整，顯見他們受漢文化的影響很深。也用書法來佈置空間，同時也利用文字的意義來對家中的小輩做文化教育。（洪）

杭州靈隱寺之藥師殿（攝影／洪文慶）

寺廟佛殿，在建築體系中與書法的關係最是密切，既有殿名之區額以正名，又有對聯以詮釋寺名或勸人行善等，使建築更為莊嚴，而其意義也透過書法達到「默而自宣」的效果了。如圖杭州靈隱寺之藥師殿，四位書法名家所寫的四塊區額，有殿名「藥師殿」之區，為中國佛教協會理事長趙樸初所題，清勁俊秀，其他「延壽道場」、「佛光普照」、「利益安樂」正是說明藥師佛能給予信徒的功能。建築透過書法的目的，便不言而喻了。（洪）

書法與環境藝術

所謂「環境」，我們在這裡概分為三類：第一類為以自然景觀為主的環境，如黃山風景區、泰山風景區等等；第二類為以人文景觀為主的環境，如一座重要的建築物的外部環境；第三類為自然景觀和人文景觀相結合的環境，如杭州西湖、揚州瘦西湖、濟南大明湖等等，實際上是一所開放的大園林。對於「環境」，在傳統的觀念中，並未形成如今天「環境藝術」的自覺設計意識，但不自覺的意識卻是由來已久了。而這種不自覺的環境藝術設計意識，在很長的一段歷史時期內，便表現為以書法作為重要的形式。

今天，我們到名山勝地遊覽，一些好事之徒，往往喜歡在景區建築物的外牆上、樹木上或山石上塗刻「某某到此一遊」或各種打油詩之類，這些東西，不僅文字內容沒有文化涵養，而且書法拙劣，尤其是擅自行為，跡近破壞，當然是不可取的。但是，在古代，能夠到名山勝地遊覽的只是極少數人，而這極少數人往往都是顯赫的名人或是滿腹詩書的文人墨客，當他們面對這天造地設的錦繡文章，便禁不住詩興勃發，於是便留下題名刻石，文字內容優雅，對於景區的審美更有畫龍點睛之妙，且書法亦相當精美，足以與江山佳勝中的環境藝術相映發。這些作品，便成為自然景觀中的環境藝術，為名山勝跡增添了文化的光彩。例如：我們到黃山去旅遊，歷代名人的刻石題字，隨處可見，尤以雲谷寺南面入口處的溪岸、路旁、摩崖，石

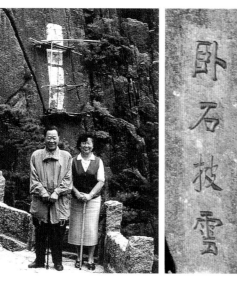

黃山白雲溪景區摩崖石刻「臥石披雲」(李螢儒提供)

此摩崖刻每字八十公分見方，乃江兆申先生遊黃山，為黃山白雲溪景區書「臥石披雲」四大字，供摩崖石刻，於一九九四年五月刻石竣工，款題有「癸酉秋杪原江兆申書」。此四大字不僅以文字內容揭示了自然景觀的精神內涵，其書法更是鐵劃銀鉤，大氣磅礡，為黃山增添勝景。

溪口鎮雪竇山千丈巖 (攝影/洪文慶)

雪竇山位於浙江省奉化縣溪口鎮西北，山中有雪竇寺，始建於唐代，為中國著名的佛教禪宗古刹之一。寺之附近有千丈巖、妙高臺等著名風景。千丈巖，水從巖頂直瀉千丈而下入潭，猶如雪崩，聲如雷鳴，故山以此為名，稱之為雪竇山；而妙高臺在千丈巖對面上方，登高俯瞰，千丈巖和群山皆在眼下。瀑布右方有摩崖石刻「千丈巖」三個大字，氣勢磅礡，字與景相互幫襯，令人印象深刻，正是書法與環境藝術契合的事例明證之一。(洪)

山東靈巖寺田園記碑 (攝影、文字/洪蕊)

山東長清縣的靈巖寺，為目前中國四大叢林之一，乾隆皇帝曾八次巡遊此地，每每留下御筆題字，成今日所見的「御碑崖」；遊人見此，或與乾隆皇同懷。此寺建於北魏，於唐宋盛。

刻如林。

雖然，進入民國以後，社會文明程度大幅提高，各處的名山勝跡被納入了專門的管理機構，不再允許人們隨意的題刻。除非由官方基於環境藝術的考量統籌規劃，例如：一九九三年九月，臺北故宮博物院江兆申先生遊黃山，為黃山白雲溪景區書「臥石披雲」四大字，供摩崖石刻，於一九九四年五月刻石峻工。此四大字不僅以文字內容揭示了自然景觀的精神內涵，其書法更是鐵劃銀鉤，大氣磅礴。今天，便成為該景區的一件重要環境藝術作品。

人文景觀的重要建築物，它們之所以會被建造起來，總是有重要的原因和意義，因此，為了向世人、後人說明或紀念它的價值，而並不出於「環境藝術設計」的觀念，卻無意中成了一件室外環境藝術的作品，這便是碑石的矗立。上面的文字內容是記載這座建築物的意義，而書法，則往往是精彩高明的藝術作品。我們今天所見到的一些名碑，如《張遷碑》、《曹全碑》、《廟堂碑》、《九成宮醴泉銘》等等，事實上，便是各種陵墓、宮殿建築的室外環境藝術品。今天，諸多古建築已經廢圮，僅留下碑石，便被收藏到專門的博物館中陳列；有些甚至連碑石也已湮滅，便僅留下了紙本的拓片。不過，仍有不少的古建築遺存，在它們的室外，仍有碑亭、碑石的聳立，如在山西太原晉祠的貞觀寶翰亭內，便完好地保存著唐太宗李世民撰文並書丹的晉祠之銘並序碑。這一做法，在今天仍有加以繼承的。如浙江杭州潘天壽紀念館室外的草坪上，橫臥著一塊巨石，狀如潘氏畫筆中的形象，上面鐫刻有沙孟海書丹的「潘天壽紀念館」六個大字。

至於作為自然景觀和人文景觀相結合的環境藝術，運用書法石刻作為重要元素的例證，更是不勝枚舉。如杭州西湖的一些主要景點三潭映月、平湖秋月、柳浪聞鶯等處，都有相應的書刻碑石，詩書並茂，點明了景區的審美意境，而它們的本身，也正是作為該景區的一件精美的環境藝術作品。

揚州片石山房 （作者提供）

石濤的書法既能融各家之長，又能融畫法於書法之中，而且擅長園林疊石。片石山房，是石濤疊石的「人間孤本」。因年久荒廢，僅存假山主峰殘石依牆而立。院牆上嵌碑刻「片石山房」四字，為臨摹石濤手書放大而成。

徐園 （作者提供）

徐園位於揚州瘦西湖內，占地九畝，有花牆圍繞，滿月型圍門面南而設，石獅雄踞兩側，橫額題草書「徐園」二字，為江都晚清書法家吉亮工的手筆。園內有一大池，池上架石為橋，橋上有四方重簷碑亭一座，四面臨空，置《徐園碑記》碑。

台北陽明山之「萬壑煙聲」石刻 （攝影／洪文慶）

「萬壑煙聲」石刻，位在陽明山流泉下方，夏天雨季水量大時，泉水奔濺如煙，其聲如萬馬奔騰，轟然盈耳，「萬壑煙聲」是十分貼切的形容。因此刻石於此，讓遊客見景會意，正是書法與環境藝術的結合。只是石刻立於水旁，易生苔草，遮沒了書法，辨識不易，但卻也有另一種自然美。（洪）

佛教在中國有時又稱「像教」，是因爲大部分注重運用藝術的形象來進行宗教的宣傳。所以，從魏晉南北朝以降，傳統藝術的一個重要組成部分，便是佛教藝術。

中國的佛教藝術雖然傳自古印度，但卻具有鮮明的中國特色，其中最主要的一點，便是與書法有著十分密切的關係。其表現大體上可以分爲四個方面。

第一、晉唐人的寫經，是直接以書法藝術的形式來抄寫佛教的經文，傳播佛教的思想。包括後世的高僧大德，也多於鑽研佛學之餘，致力於練習書法，近世則以弘一法師最爲有名。弘一法師曾說：作爲僧人，練好書法對於弘揚佛教有很大的意義，可以把佛教的教義寫成對子、條幅送人，擴大佛教的影響。弘一法師本人，便正是基於這樣的認識，創作了大批以宣傳佛教爲內容的書法作品，不僅是佛教界的大功德，同時也是書法史上的寶貴遺產。

第二、佛教的繪畫，包括敦煌的壁畫，其骨法用筆，與書法的精神是完全相通的。這一點，已在前文「書法與繪畫藝術」中加以闡述，此處不再贅述。

第三、佛教的建築藝術，從柳公權的《玄秘塔碑》，或褚遂良的《雁塔聖教序》，到一座廟宇內的匾額、楹聯，從室內空間的裝潢，到室外環境的設計，也多採用書法的形式，來營造佛教世界的妙曼莊嚴。具體可參見「書法與建築藝術」、「書法與環境藝術」

第四、便是造像碑。所謂「碑」，一般都部分。

北魏《馬鳴寺根法師碑》局部　523年　拓本　北京故宮博物院藏

此造像記拓本爲清初所拓，碑現存山東石刻博物館。細觀碑上的文字，筆畫豐腴厚實，結體稍長並左傾。清代書評家康有爲稱此碑開蘇（軾）派，後世學者則認爲此碑開唐楷之先河。無論如何，此碑秀美的字跡或令此碑增添許多美感吧。（洪蕊）

北魏《始平公造像》北京圖書館藏舊拓本

《始平公造像記》是龍門石刻中的代表作。立於太和二十二年（498）。此碑與其他諸碑不同之處是全碑用陽刻法。筆劃折處重頓方勒，鋒芒畢露，顯得雄峻非凡。一反南朝靡弱的書風，開創北碑方筆的典型，以陽剛之美流傳後世。

上圖：：**杭州靈隱寺之經牆**（攝影／洪文慶）

佛教寫經與書法的關係，最是密切了，從佛教傳入中土，經典被翻譯出來後，歷代寫經、刻經便沒有間斷過。而現代之寺廟爲了宏揚佛法，或爲了招來觀光客，將佛經刻寫在山牆上，塗上金漆，以吸引遊客的目光，讓大家路過時頌唸，或讓孩子認認字，寓教於樂。如圖杭州靈隱寺之經牆，便是書法與佛教藝術之新關係最好的說明。（洪）

是以政府的或集體的行爲所創造的。爲了紀念一件重大的事件，或爲了紀念一座重要建築物的落成，爲了紀念位重要人物的功績，所以專門撰文書刻碑，讓它們的意義能夠萬世長存、千古不滅。但佛教的造像碑之創立，不僅有出於政府的、集體的行爲，同時也有不少出於個人的行爲。如妻子爲了超度去世的父母，或母親爲了超度亡夫，兒子爲了超度了，或爲了袪災祈福等等，便由個人捐款，塑造佛像，作爲功德。這捐款人，便稱「供養人」。根據各人的能力，捐款的多少，塑造不同體量的佛像。

一般的造像碑，上部雕造供養的相應佛像；中部或下部雕刻造像者所要供文；下部或中部雕造供養人的形象。也有的正面造像佛像，背面雕刻碑文，碑文的內容，是記載某年某月某某人爲了某種目的，

捐資造像供養，祈求福佑之類。造像碑供養是一個廣義的指稱。它也可以不以「碑」的形式出現，而是以摩崖石刻的形式出現。如著名的《龍門二十品》，十九品分

佈在古陽洞洞裏，另一品在老龍窩壁的慈香窯裏。這些洞窯內摩崖雕刻的佛像，都是由不同的供養人捐資的，所以，在相應佛像旁的崖壁上，雕刻相應的書法文字。對於造像碑來說，雕塑藝術與書法藝術是一個綜合體，兩者是配合在一起來實現其宗教審美的價值的。

唐 褚遂良《雁塔聖教序》 他書
北京故宮博物院藏拓本

《雁塔聖教序》亦稱《慈恩寺聖教序》，全稱《大唐三藏聖教序》，凡二石，均在陝西西安慈恩寺大雁塔下。前石爲序，由唐太宗李世民撰文，褚遂良書，廿一行，行四十二字。後石爲記，全稱《大唐皇帝述三藏聖教記》，唐高宗李治撰文，褚遂良書，皇帝述聖使，二石皆爲楷書，萬文韶刻。唐張懷瑾評此書云：「美女嬋娟似不輕於羅綺，鉛華綽約甚有餘態。」

元 趙孟頫《大乘妙法蓮華經卷第三》 局部 小楷
紙本 26.8×654.2公分 石頭書屋收藏

寫經是書寫者爲了信仰、祈願，尤其透過精美工整的書法書寫經文，後來則是無論在書跡風格也好、寫經的裝裱、寫經用紙的樣式或紙質設計也好，隨之形成了特殊的藝術價值，或可視爲書法藝術與佛教藝術結合的例子。趙孟頫精研佛事，透過其通美秀麗的楷書，書寫《大乘妙法蓮華經》全七卷所殘存的第三卷，此件無論在書跡或書寫內容方面都是件相當珍貴的寫經作品。（洪蕊）

現代 李蕭錕《般若波羅密多心經》
泥金寫經 磁青紙本 （李蕭錕提供）

這是另一件書法藝術與佛教藝術結合的佳例。現代書法家用以精美的日本寫經紙撰寫心經，使用泥金將工整雅致的法書寫於施金銀砂子於異外的紺紙上，使得整件作品更顯莊重與典雅，極富審美價值。（洪蕊）

書法與陶瓷藝術

陶瓷工藝，是中華民族對於世界文明的一大創造性貢獻，至使外國人把中國看作是「陶瓷之國」，並專門把「中國」的英文名稱譯成「China」，其本意正是陶瓷的意思。從原始社會的彩陶，到魏晉的青瓷，歷經唐、宋、元、明、清，製瓷工藝突飛猛進。

陶瓷器的裝飾，雖然早在原始陶器上已經出現了類似於文字的刻畫符號，並有學者認為它們就是中國最早的原始文字。但在很長的一段歷史時期內，文字書法並沒有被作爲陶瓷藝術最重要的裝飾內容，主要的裝飾內容還是形象的圖案紋飾。但是，迄止元代之前，這些裝

元 《青白釉釉裏紅樓閣式穀倉》 通高29公分 横寬
20.5公分 江西省博物館藏

穀倉正面倉門兩側書有直行楷書七言句對聯，左聯爲「禾黍豐而倉廩實」，右聯爲「子孫盛而福祿崇」，橫批「南山寶象莊五穀之倉」。穀倉反面柱間空檔爲墓誌銘，一百五十九字。這座瓷器造型奇特，色澤絢麗，最有趣的是在仿製亭臺樓閣的同時，把建築上的書法楹聯也一起拷貝了下來。

飾的圖案紋飾，大都是用刻、劃、印等方法加以表現的，而很少用毛筆在器物上描繪。而從元代以降，以青花瓷爲標誌，用毛筆在器物上描繪紋飾，便成了瓷器裝飾的主要手法。青花又稱釉下彩，即瓷胎製成以後，待乾，先用毛筆蘸了青花料在胎體上描繪花紋圖案，然後上釉，入窯燒制。器成之後，青花的紋飾隱於透明的釉質下，故稱釉下彩。

青花之後又出現了釉上五彩的裝飾手法，製成瓷胎之後即上釉，入窯燒制，成爲一件潔白無瑕的、沒有紋飾的白瓷成品，再用毛筆蘸了各色顏料在其上描繪圖

清 《青花掛瓶》 高29公分 口徑4.3公分 個人收藏

此瓶底部有裝飾性托座，中間有乾隆御題詩句，落款「乾隆壬戌秋」，整個瓷瓶的感覺就如把瓷面當作花箋紙，在上面書寫、落款、加印，讓書法成爲瓷瓶添彩的一個亮點。可見當時的製瓷業已經走向了創造性的階段。

象，繼釉下青花之後又出現了釉上五彩的裝飾手法，製成瓷胎之後即上釉，入窯燒制，成爲一件潔白無瑕的、沒有紋飾的白瓷成品，再用毛筆蘸了各色顏料在其上描繪圖

唐 《青釉褐彩詩文壺》 高19公分 口徑11公分
湖南省長沙市文物工作隊藏

長沙窯陶瓷工藝中的一項創新就是用詩文來裝飾陶瓷器皿。此法既突出了書法藝術，又豐富了裝飾畫所不能表達的思想內容。而此壺書則寫了一首傷感的愛情詩：「一別行千里，來時未有朝；月中三十日，無夜不相思。」

清 《青釉橄欖式瓶》 高26公分 口徑7.3公分
寧波市文物管理委員會藏

清代瓷器工藝管理中心是景德鎮官窯和民窯，而此瓶正是景德鎮清康熙年間的產品。瓶的形狀就像一個橄欖，胎面上寫有篆書「清風常伴侶，明月永相隨」的詩句，顯得濕潤勻靜，風雅之極。

案紋飾，入窯略加烘烤，所以又稱「釉上彩」。此外，還有釉下青花與釉上五彩爭奇鬥妍的「鬥彩」手法，等等。

總之，用毛筆來描繪紋飾，從元代之後，成為瓷器裝飾的主要手法，至明、尤其是入清之後大盛，瓷器的畫工幾欲與專職的畫家爭勝。而由於其時專職的畫家講求「書畫同源」，所以，書法成為陶瓷器的裝飾內容也就順理成章。

明代 李蕭錕題字瓷盤
（李蕭錕提供）

李蕭錕，現代書畫家。

是現代藝術家在陶瓷器皿上寫書作畫的表現方式之一，這兩種跨領域藝術的結合。其實歷史悠久，只是現代的陶瓷藝術與書畫結合的藝術品，通常作為純粹的藝術品欣賞，而非實用。（洪）

現代咖啡瓷杯 （攝影／洪文慶）

書法與陶瓷藝術的關係，歷史悠久，源遠流長，代有更新。即使現代引進西方喝咖啡的風潮，在精緻的現代瓷器咖啡杯上，有的仍然寫上秀麗的書法，使之中西融合，透著一股典雅的東方風，也使得書法與陶瓷藝術的關係仍然延續著，而不僅是停留於古代。（洪）

彩、紅彩。有直接用毛筆書寫到瓷器上的，也有釉上墨書。

這些瓷器上的書法在乾隆皇帝的御書，直接寫在瓷體上就不可能取得如此嚴密的效果。由於用書法作品作為瓷器的裝飾，所以，相比於圖案紋飾，這件瓷器的藝術性和文化價值也得以極大的提升。

至於盛行於明清之際的紫砂茗壺，由於一開始就是作為文人的雅玩，所以，更注重書法作品對其加以裝飾美化。一般是直接寫到胎體上，再加以鐫刻，然後入窯燒製而成。如果是寫在紙上，然後批量印到胎體上鐫刻燒製的，則被認為價值不大，只能作為商品，而不能作為藝術品。

也有先用毛筆書寫在紙本上，然後再傳移模寫到瓷體上的。一般來說，比較隨意的書風，不妨直接寫到瓷體上，而比較嚴謹的書風，除了平的瓷板之外，由於瓷體不是平面的，直接寫到瓷體上就難以控制，所以還是以先寫在紙上再傳移到瓷體之上為好。像清三代的官窯之中，一

清《青花纏枝蓮紋觚式瓶》 高63.5公分 口徑26.5公分 中國歷史博物館藏

清乾隆時期，仿古瓷器的製品是頗有代表性的，此瓶就是仿青銅觚。瓷身有「唐英敬製」等七行六十八字的楷書銘文。

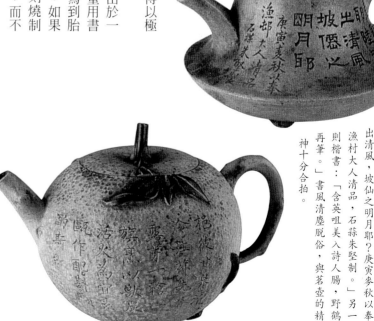

清 朱堅《笠形白砂壺》 高8.8公分 口徑5.8公分 國家博物館藏

此壺一側鐫刻隸書：「壺耶笠耶？陸羽出清風，坡仙之明月耶？庚寅麥秋以奉漁邨大人清品，石蒜朱堅制。」另一則楷書：「含英咀美入詩人腸，野鶴再筆。」書風清塵脫俗，與茗壺的精神十分合拍。

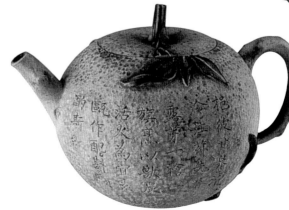

清《行有恆堂》白砂加彩詩句壺 高8.9公分 口徑5.6公分 日本博物館藏

壺腹刻楷書詩句：「挹彼甘泉，一槍一旗。烹以獸炭，活火為宜。素甌作配，斟斯酌斯。道光己酉年春行有恆堂主人制。」

壺形小巧玲瓏，書法翩翩文雅。一壺在手，足以潤發詩腸。

書法與印章藝術

璽印篆刻即印章，是依附於書法而又具有相對獨立性的一門傳統藝術形式，與書法一樣，它也是以文字作爲表現的藝術，但不是以筆爲工具、以紙爲材料，而是以刀代筆、以金石作紙，尤與金石刻碑版藝術相近，所以，又有人稱作是袖珍的碑版藝術。在璽印篆刻史上，習慣於將戰國、秦漢、魏晉的印章稱爲璽印，而把明清以後的印章稱爲篆刻，是公認的兩個高峰。而唐、宋、元三代的印章，則處於璽印已衰，篆刻未興的低谷期。

印章的文字，一般都採用篆書體，這也是它後來之所以被稱爲篆刻的緣由。璽印，一般是鑄刻在金屬材料上的，它先要經過一個書寫的過程，然後再由專門的鑄工加以鑄刻。直到元代的趙孟頫，其自用印也是自己書寫之後，再由專門的刻工加以鑴刻。到元末王冕發明了用花乳石作印材，才進入書刻合一的時期，並形成了明清個性化、多樣化的篆刻流派。

印章藝術，講求篆法、章法、刀法三法的統一性。其中，篆法、章法幾乎完全與書法相通，而刀法，講求「運刀如筆」，則與書法僅是理法上的相通。可見，書法對於印章藝術的關係，具有非常重要的先決意義。

不過，這樣說，並不意味著印章的篆法、章法與書法的結字、章法毫無區別。由於印章的印面多爲正方形的，一般又爲四字排列，而從來的篆書，尤其是小篆書的結字，則是縱長形的，其轉角呈圓韌的弧形而不是直角。這，對於印章的篆法顯然是不能

適應的，因爲它很難完美地佈排到印面上。這就要對書法中的篆法加以變化，使縱長形變爲正方形，弧形的轉角變爲直角的轉角。這就是由漢印所確定下來的篆法，又稱繆篆，或稱摹印篆。而由於繆篆的創造，同時也在書法藝術中增添了一種新的篆書形體，豐富了篆體書法藝術的表現。

至於書法章法的計白當黑，對於印章章法的分朱布白，同樣是既有相通之處而又有相異之點的。就相通之處而論，二者都要求點線的疏密聚散，顧盼揖讓；就相異之點而論，書法的幅面有橫長的，有直長的，形式多樣，天地較寬，所以在處理上更富自由度，而印章的印面則以方寸形居多，所以限制更大。由於每一個字的筆劃多，則於印章的印面多爲正方形的，一般又爲四字於印章的印面多爲正方形的，一般又爲四字

戰國 《日庚都萃車馬》 6.9×7公分 上海朵雲軒藏

璽中的「日庚」、「萃車」兩字，極具大小差異，線條也極爲凝重圓渾，通過下部「都馬」兩字形體上的擴大和筆劃長度的增損，從而產生了活潑多變的整體效果，是戰國璽印中的一件名作。

清 鄧石如 《江流有聲 斷岸千尺》

清 趙之謙 《會稽趙之謙印信長壽》 4.15×4.15公分 上海朵雲軒藏

趙之謙 (1829～1884)，浙江紹興人。初字益甫，號冷君；後改字撝叔，號悲庵、梅庵、無悶等。青年時代即以才華橫溢而名滿海內。他是清代傑出的書畫篆刻家。他的篆刻取法秦漢金石文字，形成自己的風格，人稱「趙派」。趙之謙的篆刻在邊款上開創了兼用六朝造像、陽文款識，開拓了邊款裝飾的新形式，在他的篆刻、印文中飽含著篆書的筆墨情趣。

少是不同的，少的只有一劃，多的可以達到幾十劃，在書法上，一件作品所書寫的文字可以多達幾十字、幾百字，所以容易調節其間的關係；而在印章，一件作品所鐫刻的文字只有四個字上下，所以調節的餘地極小，所以，如何使印章的章法達到均衡中有變化、對比中有統一，疏處可走馬，密處不容針，比之書法的創作，也就更具匠心。

清 趙之謙《節錄史游急就篇》 隸書 紙本 113×47公分 北京故宮博物院藏

趙之謙精通於書畫篆刻，他的畫風屬於鄧完白、包慎伯、吳讓之一路，由包氏的執筆法學習北碑。他的篆隸有他獨特的光芒，產生出極富現代氣息的作品。其篆隸作品，有時雖然有些滲墨現象，但其銳利的筆鋒所表現出來的美妙感覺，不得不令人拍案叫絕。

清 鄧石如《唐詩集句》 1799年 篆書 紙本 116.7×34.5公分 北京故宮博物院藏

鄧石如可以說是清代碑學書法中最終得以確立的力行者，其自幼便愛好書法，諸體皆能，尤以篆書的成就為最高、隸書其次。他的篆書一變了傳統篆書由李陽冰一路傳承的「玉筋篆」，而在用筆上用羊毫隸法作筆劃，講究中鋒和輕重緩急的變化，開啓了後世篆書的一代風氣。此書作結體偏長，形態婀娜多姿，用筆揮灑自如，富於變化，為其不可多得的精品。

清 鄧石如《江流有聲 斷岸千尺》 三面邊款及印
5.4×3.3公分 西泠印社藏

「江流有聲斷岸千尺」語出蘇軾《後赤壁賦》。此印是鄧石如的代表作之一，體現了「疏可走馬，密不透風」的美學思想，刀法剛健婀娜，這方印可以說是這種觀念的生動體現。「流」、「斷」二字繁寫增其密度，以密襯疏。「江」字與「岸、千、尺」三字相呼應，筆勢開張，又正好與「斷」字相呼應，加上「流、有、聲」之之繁密形成了鮮明的對比。

正因爲書法與印章藝術有著如此密切而且非常直接的關係，所以，至少從明清以降，一位優秀的書法家不一定需要擅長篆刻，如董其昌、黃道周等；但一位優秀的篆刻家，必定以優秀的書法家爲先決的條件，如文彭、金農、丁敬、鄧石如、吳讓之、徐三庚、趙之謙、吳昌碩等。尤其是鄧石如，

清 吳昌碩《山陰沈慶齡印信長壽》
邊款及印 2.7×2.75公分 上海博物館藏

吳昌碩的篆刻從浙派入手，後專攻漢印，也受鄧石如、吳讓之、錢松、趙之謙等人的影響。卅一歲以後，移居蘇州，來往於江浙之間，閱歷大量金石碑版、璽印、字畫，眼界大開。後定居上海，廣收博取，詩、書、畫、印並進；晚年風格突出，成爲一代宗師。吳昌碩在篆刻上的成就，對我國篆刻藝術有著劃時代的意義，主要是他把詩、書、畫、印熔爲一爐，開闢篆刻藝術的新境界。

清 陳鴻壽《江郎山館》
邊款及印 3.3×2.9公分 上海博物館藏

「江郎山館」一印，是朱文印，「江」字偏旁「水」是浙派中典型上尖下闊的表現，另外「山」字也是同此筆法。「館」字的偏旁「官」寶蓋頭左省右長的呈現，使印面更趨平穩，富有變化。章法承漢印，其刀法縱恣，英豪爽利，筆劃聽其自然，雖有粗細斷續之異，而能氣脈貫串，故有新意。

清 丁敬《同書》
邊款及印 4.25×2.2公分 上海博物館藏

丁敬（1695～1765）字敬身、號鈍丁、硯林、龍泓山人等別號，浙江錢塘（杭州）人。清代書法篆刻家，西泠八家之一，浙派創始人。喜好金石碑版，精鑒別，富收藏。曾搜訪石刻，著成《武林金石錄》。他的篆刻取法朱簡，在漢印基礎上，常參以隸意，構思安排都苦心經營。篆刻採用切刀法以表達書寫的筆意，方中有圓。丁敬在篆刻史上的最大貢獻，在於繼承並發展了朱簡朱文短刀碎切的刀法，並進一步開創了「印從書出」的創作模式，其篆刻「直追秦漢、力挽頹風」且文雅生辣，有很強的金石感，可謂前無古人。

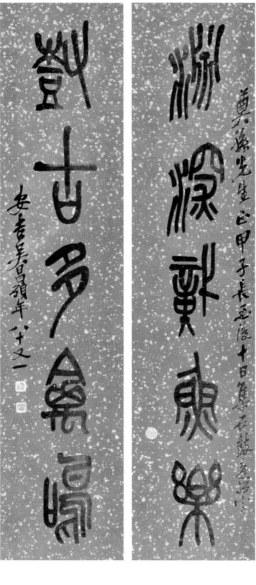

不僅在篆刻藝術史上開宗立派，更是清代書道中興的代表人物，篆、隸、楷、行、草書無所不工，被稱作「國朝第一」。

書法推動了印章藝術的發展和繁榮，印章藝術的發展和繁榮同樣帶動了書法藝術的創新。由於鄧石如、趙之謙·吳昌碩等在篆刻藝術方面所取得的成就，反過來影響到他們的書法創作，也就自然而然地更多了一種古樸雄深的金石氣。這種金石氣，不僅是原來的帖學書法中所不曾有過的，就是相比於不擅長篆刻的碑學書家，也判然相異。例如，當時以北碑擅長的陶濬宣所寫的北魏書，刻意模仿刀石鑿刻的表面形態，但由於他不通篆刻，所以顯得矯揉造作，有失自然。而鄧石如、趙之謙、吳昌碩即使作行草書，由於運筆如刀，用其意而不襲其貌，卻顯得金石味盎然。

印章藝術的審美，不僅僅在於印面，更在於邊款。邊款的字體不限於篆書，而更多地使用隸、楷、行、草書體，文字內容可長可短，長到刻滿印章的四面，短到只有一兩個字的名款，一般都是信刀而刻，自然成文。沒有深厚的書法功底，自然不敢刻長款，而只能刻短款。

通常的情況下，印章藝術所注重的只是印面的鐫刻。而當篆刻家具有了深厚的書法功底，他便不能滿足於僅僅只是在方寸的天地間馳騁，而進一步把他的藝術才華擴展到邊款中來加以盡情的發揮，遂使邊款與印面一樣，成了印章藝術的重要組成部分。而由於邊款的天地較之印面更大，對書體的選擇更自由，文字的多少也不妨隨心所欲，所以，邊款藝術較之印面藝術，自然也就更富於書法的藝術性。一件好的印章邊款，往往可以看作是一件袖珍的碑刻書法藝術。

清 吳昌碩《五言聯》篆書 紙本 155×30公分 上海朵雲軒藏

吳昌碩（1844～1927）初名俊，又名俊卿，字昌碩，又署倉石、蒼石、號缶廬、苦鐵等，浙江安吉人。是我國近代金石、書畫大師。少年時他因受其父薰陶，即喜作書，印刻。他的楷書，始學顏魯公，繼學鍾元常；隸書學漢石刻；篆學石鼓文，用筆之法初受鄧石如、趙之謙等人影響，以後在臨寫《石鼓》中融會變通。沙孟海評：吳先生極力避免「側媚取勢」，「捧心齲齒」的狀態，把三種鐘鼎陶器文字的體勢，雜揉其間，所以比趙之謙高明的多。吳昌碩的行書，得黃庭堅、王鐸筆勢之欹側，個中又受北碑書風及篆摘用筆之影響，大起大落，道潤峻險。此幅五言聯是吳氏八十一歲之作，這時他不再著重追求點劃結構，而是要想直抒胸中逸氣。

清 巴慰祖《巳卯優貢辛巳學廉》邊款及印

3.7×3.6公分 上海博物館藏

巴慰祖（1744～1793）字慰祖，號予籍，又號子安、蓮舫、歙縣人。工書擅畫，篆刻以程邃為宗，嘗摹漢印集成《四香堂摹印》二卷，得漢印神髓，一些工穩之作多沖刀刻成，風格以工穩秀麗見長，刀法細膩精巧，娟靜雅致，最終於程邃之外獨具一格。

書法與文玩藝術

文玩也就是文房的用具、材料，又稱文房用品。如筆、墨、紙、硯、筆筒、筆架、墨盒、鎮紙、臂擱等等，但在傳統的文人，卻並不簡單地把它們只是看作用具、材料，更把它們提升爲一種可賞、可玩的藝術品，所以又稱「文玩」。而裝飾文房用品使之成爲「文玩」的形式，傳統的書法藝術正是最重要並常用的一種。當然，也並不是每一種文房用品都可以用書法來加以裝飾，有些只能通過特殊的造型的設計來加以實現。此外，運用較多的便是傳統的繪畫形式。

筆，專指中國的毛筆，它的筆桿有用竹的，有用木的，也有用其他貴重材料如象牙、景泰藍等等。根據毛筆的不同性質，一般都賦予某一種筆以專門的名稱，如「橫掃千軍」、「壯志凌雲」、「長鋒狼毫」、「七紫三羊」、「大蘭竹」、「大山馬」、「梅景書屋」等等。這名稱，一般都由專門的製筆師傅在筆桿的上半截，筆名下，綴刻產地名稱或製筆師傅的名

名家，則專門自製用箋，整幅紙面不施圖畫紋飾，僅於箋紙的左下角自書齋名「某某齋用箋」或「某某館詩箋」，用木板浮水印的方法淡淡地印製上去

清 黑漆描金百壽字管紫毫提筆

14.7×9.3公分

毛筆經由製筆師傅在筆桿上裝飾文字、圖案而賦予它許多書法藝術審美價值。左者圖版爲安徽製作的毛筆，爲安徽撫臣王之春選製「歌舞昇平」羊毫，意寓熱鬧繁榮景象太平；右圖黑漆爲底以描金刻寫百壽字來裝飾筆管，意寓福壽吉祥，爲慶賀乾隆皇帝誕辰的御用筆。

清代安徽毛筆

半截，筆名下，綴刻產地名稱或製筆師傅的名

箋、朵雲軒箋、博石齋箋等，一般都用繪畫作爲裝飾元素，比較豪華。而有此一

紙之採用書法作爲裝飾的元素，多見於小幅的箋紙。風雅之士，於友朋之間通訊敘睽，交流詩文，多使用精緻典雅的箋紙。箋紙有現成的名品，如十竹齋箋、蘿軒變古箋、榮寶齋

都是模製而成的，然後在裝飾的文字、圖案、書法上填金，使之熠熠生輝於漆黑的底面上。

該墨錠配料的文字如「油煙」、「松煙」、「貢煙」、「選煙」等；兩側面爲產地的名稱如「徽州老胡開文製」等；正面爲圖案紋飾；反面爲書法，或題詩，或題句。所有這些裝飾，都是書法，給予裝飾的表現提供了充分的天地。通常，頂面爲表明

字。通常，這位師傅必定是一位書法的好手，所以，通過如上文字內容的雕刻，不僅表明了這支筆的性能，和它的製作者，更賦予了它書法的審美價值。相比之下，今日的製筆，筆桿上的文字內容也有用電腦鐳射刻製或印製上去的，藝術的意味就大爲變質了。

由於筆桿比較細，所以對書法的裝飾局限性較大。而墨錠的面積比較大，所以給予裝飾的表現提供了充分的天地。

顯得十分平淡素淨。由於紙本身是用來書畫的，所以，若以繪畫或書法小品作爲紙箋的裝飾元素，就不能太過、太顯，否則的話，就沒

硯拓

此爲沈石友藏硯。正面四邊雕卷雲紋，背面雕高山流水、金蟾吐泉，兩側均爲吳昌碩爲沈石友書硯銘，右側篆書「千歲芝研」，左側行書「三足蟾，千歲芝，一朝化龍入墨池，驪珠探作記事詩」。銘文皆高雅，而書法亦精絶，遂使此硯更添詩意十分。

有辦法在其上面作書作畫了。

墨錠的書法裝飾非常講究，一般都是專門請或選擇用名家的書法作品，製成墨模，然後模製成品。有些名家，還有專用的自製墨，即自己設計好墨錠及兩面的書畫作品之後請墨廠製作。所以，一錠優質的墨，必定同時也是一件精湛的藝術品，不僅墨本身的質量好，而且裝飾於其上的書畫藝術水平相當高。不過，墨錠作為一件文玩藝術品，在使用過程中又會被

民國花箋之一

花箋，簡單來說，即以色彩在紙上印製圖樣作為裝飾，又稱為「錦箋」、「彩箋」。此處花箋上的圖樣，乃選用李瑞清（清道人）的作品。整體紅彩印刷，以簡單線條描繪的羅漢，配合著剡意衣現古代造像或供養人題記味道的古拙書體，風格相當一致，是一具有個性化的信箋。（洪蕊）

民國花箋之二

這件花箋，為清秘閣紙店印製（右下方有紙店之章），由於選用的是溥心畬的作品，空靈的書畫風格使得此箋更加雅致。（洪蕊）

明《明嘉靖彩漆雲龍管筆》

此兩支明嘉靖年間所制的御用形漆雲龍管筆，筆管上方有金漆楷書「大明嘉靖年制」款。筆管和筆套均以黑漆塗底，用彩漆描繪出雲龍戲珠的圖紋，極為精緻美觀。

清 朱彝尊銘端石鸚鵡硯 15.1×10.6公分

朱彝尊（1629～1709），號竹土宅。背面隸書銘文：「蒼蒼者色，溫溫者德。君子保之，光我邦國。竹垞」此硯正面雕鸚鵡展翅，正好包圍硯堂。君子保之，光我邦國。竹垞此硯裝飾本雅潔，因題銘書體秀雅，一派斯文，另增添更多書卷氣。

蒼蒼者色溫
溫者德君子保世光致
邦國 竹垞

漸漸地被磨蝕消耗掉。所以，相比之下，硯的藝術玩賞價值，更在筆、墨、紙三者之上。

硯多用石材製成，尤以端石、歙石為貴，細膩、發墨而且不易乾涸。而它的藝術價值，除材質外，第一在於它的造型，文雅而且大方；第二在於它的薄意雕飾，或山水，或花鳥，能配合石材的紋理、巧色、以及硯的造型形制所造成幽遠清高的意境；第三便是在於它的書法銘文，專門稱作「硯銘」，由名家撰句，並用精美的書法書寫到相應的部位，由硯工雕鏤而成，摩挲把玩，不僅賞其文，並賞其書。

筆筒，有瓷質的，有木質的，有竹質

筆筒（攝影／洪文慶）
舉現代為例，此照片為作者書房之一角，書桌上置一瓷質筆筒，其上題文為作者親筆書跡，是典型與書法結合的例子。

清《汪節庵造乾隆御題西湖十景詩彩墨十錠》
好墨是集詩、書、畫、印、雕刻、造型藝術和製墨工藝於一身的。此十色墨，色彩各異，墨的形式富於變化。正面為陰文楷書嵌金乾隆御詠西湖十景七言律詩。此套墨為色墨，是繪畫用的顏料，有紅、黃、青、綠、藍、棕、白等色，多為天然色料配製。

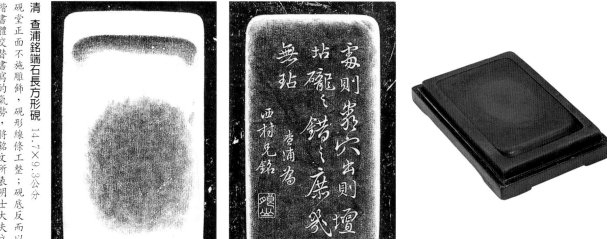

清 查浦銘端石長方形硯 14.7×9.3公分
硯堂正面不施雕飾，硯形線條工整；楷書書體交替書寫的氣勢，將銘文所表明士大夫立身處世的態度表現出來。硯底行書銘文：「處則巖穴，出則壇坫，礱之錯之，底幾無玷。」

痕都斯坦玉墨筆瓶筆室
長21.7 [台北故宮博物院藏]

此筆室是藏痕都斯坦（Hindustan）的玉製墨筆與墨瓶（蒙兀兒玉器）。筆室的作用除了收藏這對玉墨筆與玉墨瓶外，還有乾隆皇在筆上上題詩說明此藏品的來歷與特殊性。另有其他詞臣實抒題詩。筆室選擇以書法、題詩（記錄）來裝飾，小為書法與文房的藝術結合佳例。（洪蕊）

的，甚至還有象牙的。其上所施的裝飾，有圖畫，也有書法。瓷質筆筒的書法裝飾，一般都是白瓷底上墨書；而其他材質的，則多以雕鏤而成，有陰刻，也有陽刻，以陰刻凹入者更爲多見。

鎮紙，或用銅材，或用木材，正面雕鏤圖畫或書法文句，則一件實用品便成了一件藝術品。鎮紙多有成對的，又往往做成對聯的形式，尤具玩賞的價值。

臂擱的功用是用來擱手臂的。因爲傳統的書寫方式，是豎著自右向左一行一行寫過去。這樣，第一行寫完轉到第二行時，第一行的墨蹟還沒有乾透，書寫時不免手臂碰上去造成汙跡，所以要用臂擱把手臂擱空。臂擱多用竹材，取毛竹的一段，縱向剖開取其四分之一，施以名家圖畫或名人書法，再加以雕刻即成，或用陰刻，或用留青，具有很高的藝術價值。

清 吳昌碩《信劄》 25×18.5公分

此箋紙以符秦古碑文字作裝飾，左邊自書「聽邠老人寫詩言事之箋」並鈐印，均以紅色浮水印，所以十分適合於墨書。

27

書法與裝幀藝術

裝幀，專指書籍圖冊的裝幀藝術。傳統的書籍圖冊，由於多是刻版而成，通常稱作「付之梨棗」、「付之剞劂」，所以，裝幀的手段只能比較簡單。但雖然簡單，由於以書法作為主要的元素，所以文化的含量極高。伴隨著現代科技的發達，今天的出版印刷技術日臻先進，裝幀的手段自然也更加豐富多樣，但傳統的書法藝術，仍不失其重要的作用。

我們可以注意一部古代的古籍版本，它的正文必然是由書工整整齊齊地書寫再由刻工刻鏤而成的，論它的書法，雖然也寫得很不錯，但畢竟相當於今天排字印刷的印刷體，工整有餘而藝術性不足。然而它的序言，它的題簽（相當於今天書籍封面及扉頁的書名），往往是直接依據名家的書法手跡刻成的，具有較強的書法藝術性。這樣，也就使得這部書具備了更豐富的文化價值。

我們知道，在上古的時候，書法和文字不可分，書法即是文字，文字即是書法。任何一部書籍，《孫子兵法》也好，《老子》也好，都是用書法寫出來的，而不是刻印或排印出來的。直到明代的《永樂大典》、清代的《四庫全書》，印刷術早已發明，但它們還是抄寫出來的，而不是印出來的。

但是，畢竟隨著唐代以後印刷術的發明，刻印也好，活字的排印也好，書法和文字便有了一定的區分，用毛筆直接寫出來的比較自由的文字叫書法，甚至只有名家用毛筆直接寫出來的文字才叫書法；而刻印或排印出來的規範嚴格的文字卻不叫書法，只能叫文字，更嚴格一點，包括書工們用毛筆抄寫出來的文字也不叫書法，而只能叫文字。為什麼呢？因為用毛筆，尤其是名家用毛筆書寫出來的文字更富於藝術性，更富於個性；而印出來的，包括書工抄寫出來的文字更講求的是實用性，是共性。正是基於這一點，明代的台閣體、清代的館閣體常常受到「烏、方、光」、「千人一面、萬字一同」、「狀如運算元」的貶斥，被認為缺少書法的藝術性和藝術應有的個性。

所以，當印刷術發明之後，在裝幀手段比較欠缺匱乏的條件下，大量的正文文字都是一板正經的印刷體，為了增加書籍的靈動活潑，

《長風雅集》 封面

「長風雅集」為諸家評述徐建融先生學術與藝術的文集，封面設計以徐氏所作《荷花圖》的局部為底，陳佩秋先生書法題簽《長風雅集》四字燙金。書體於剛健中寓婀娜，清麗中見端莊。

在序言、題簽等少量文字的設計構思方面，保存書法的藝術特點，便成了常用的手法。

今天，出版印刷技術的發達，帶來了裝幀手段的多樣，彩色圖像成了主要的裝幀元素。序言也好，題簽也好，不妨都採用印刷體，無非是字體、字型大小上加以變化的問題。但是，傳統的書法藝術，卻仍不失為現代書籍圖冊的一個重要裝幀手段。尤其是一些文化含量較高或藝術性較強的書籍圖冊，請名家題簽，或將名家所寫的序言按書法的原跡影印，仍十分常見。而我們這套《賞書》系列的封面設計，書名用印刷體，圖片選擇相應的書法名作；封面設計，名家的推介文字用印刷體，而簽名多半使用書法原跡，也正是鑒於相同的設計理念。不僅書籍圖冊的裝幀，甚至一些電影、電視劇的片名，由名家用書法題簽的也非常普遍。這就充分地證明了傳統的書法藝術，有著持久的生命活力。

《芥子園畫傳·梅菊譜序》

此書的正文文字用印刷體，而題簽、序言全部按書法原跡刻印。這裡選刊的是余椿為《梅菊譜》寫的序，不僅序文可賞可讀，其書法的古樸尤具藝術的意味，與金農的漆書十分相近。但此書作於康熙辛巳（1701），時金農十四歲，當然不可能已經創出漆書體。所以，我們倒有理由認為，金農漆書的創意，與余椿是有一定關聯的。

《劉一聞刻心經》的封面

「心經」是佛教的無上經典，而趙樸初曾任中國佛教協會會長，又工書法，所以，此書由趙樸初題簽，十分合適。封面設計用藏青底，書法題簽則燙銀，混沌中放出光明，顯得莊嚴大方。

《辭源》扉頁

「辭源」是商務印書館出版的一部大型古漢語工具書，由葉聖陶先生題簽，字體穩重，落落大方。整幅書法題簽用於扉頁，而「辭源」二字的書法又被用於封面設計。

辭源

一九七九年六月

葉聖陶題

《賞書·楊凝式》封面

黃色織錦作底，其間散落地佈置歷代收藏印。書名等用印刷體，主圖用楊凝式書法名作《神仙起居法帖》（局部），整體構思於統一之中蘊涵了豐富的變化，突出了《賞書》的主題。

封底

以專家的推介文字為主體的設計材料，用印刷體參差有序地排印，上為專家的彩照肖像，下為專家的書法簽名。書法在總體的設計構思中雖然只占極小的部分，卻具有畫龍點睛的作用，呼應了《賞書》的主題。

結語——書法意象與現代藝術的關係

如上所述書法與其他藝術的關係，主要是針對傳統的藝術而論。因為，書法是傳統文化藝術的靈魂和核心，所以，各門傳統藝術與書法有著不同程度的關係，是自然而然之事。然而，社會歷史的發展，已由傳統進入到了現代，那麼，這門傳統的、古老的書法藝術，與各種現代藝術是否也存在著什麼關係呢？

我們知道現代藝術是由西方世界傳播到中國來的。在西方，繼古典藝術、印象派之後，以梵谷（Vincent van Gogh）、塞尚（Paul Cezanne）的所謂「後期印象派」，揭開了現代藝術的序幕，塞尚更被尊為「現代藝術之父」。嗣後，各種

各樣的現代藝術思潮，風起雲湧，光怪陸離，令人目不暇接。舉其要者，則尤以抽象派最為驚世駭俗。

抽象派的創始人是俄國的康定斯基（Wassily Kandinsky）和荷蘭的蒙德里安（Piet Cornelies Mondrian）。此外的代表畫家還有美國的波洛克（Jackson Pollock）等。儘管抽象派有「冷抽象」、「熱抽象」、

「構成主義的抽象派」、「表現主義的抽象派」諸種名目，但它們共同之點，都是充分擺脫了形象的「束縛」，而以純粹的點、線、面、色、塊作為藝術的「語言」。這像中國明代的董其昌所說：「以徑之奇怪論，畫不如山水，以筆墨之精妙論，山水決不如畫。」也就是說，繪畫藝術的追求，不在於形象的塑造，而在於筆墨的精妙。這就使得中國的繪畫，從以

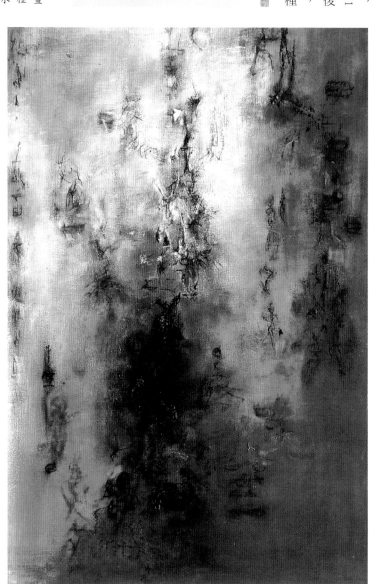

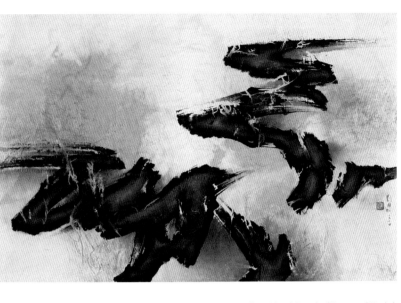

現代 劉國松《迎風》1964年 紙本 水墨設色
60×89.5公分 藝術家藏

書法性繪畫。但儘管如此，中國畫仍未像西方抽象派那種完全摒棄形象，而不過是把形象轉變成了便於筆墨書寫的符號。而西方的抽象派繪畫，則講究點、線、面的構成，使極端追求形象真實的古典繪畫，下子走上了完全摒棄形象的另一個極端。

然萬物的變化無窮，書法墨色的點、線、面中同樣蘊涵著自然物象的意象。如《筆陣圖》中云：橫畫，「如千里陣雲，隱隱然其實有形」；點畫，「如高峰墮石，磕磕然實如崩也」；撇畫，如「陸斷犀象」；戈畫，如「百鈞弩發」；豎畫，如「萬歲枯藤」；折畫，如「崩浪雷奔」；乙畫，如「勁弩筋節」。王羲之《用筆賦》中則表示，書法的筆墨點線，如

派繪畫最典型的理論著述，他曾指出：「一條垂直線和一條水平線聯結起來，產生一種幾乎是戲劇的聲音。」而「一個三角形則有特殊的精神上的芳香。」不過，這種「戲劇上的聲音」和「精神上的芳香」，只有他自己才能感受得到。他的作品，大多命名爲「構圖幾號」，畫面上，是隨機無章的各種顏色的點、線、面的糾結，在不規則的布白中透出形式構成的節奏韻律。

蒙德里安的作品，則全都是大小不同的方格子，並加上不同比例的紅、黃、藍三原色。這種格子的構成，秩序森然中透出數學的關係，沒有具體的形象，卻蘊含著自然萬物的變化無窮，據說是揭示了宇宙生命的特徵。同樣，這種的特徵，是不能依靠解釋，只能依靠直覺才能感覺得到的。

波洛克的創作方式，則類似於一種傳奇，它所強調的是「自動主義」，把康定斯基「內在需要」的衝動加以進一步的誇大。他把畫布鋪在地上，提著顏料桶圍著畫布走，把色彩藉由甩、或是滴到畫面上，有時也用棍子、刷子或刮刀作工具，有時還在顏料中摻雜進沙子和玻璃，最後形成爲各種色彩、各種點、線、面的交織交纏。

現代抽象繪畫藝術的這種創作理念、創作方式及其最終所形成的作品，同中國的書法藝術有著某種相似的方面，因爲，書法藝術，尤其是草書、狂草書藝術，也正是筆墨形成的點、線、面的組合秩序，所以，早已有人提出，中國的書法，本質上就是一種抽象藝術。二者都沒有具體的形象，哪怕是被簡化的、半抽象的形象，二者都只是點、線、面的交織，不過抽象畫的點、線、面是用各種顏色表現出來的，而書法的點、線、面則是單一的墨色形態。

劉國松（1932～），現代水墨畫家，其作畫過程，從寫實畫風轉到抽象水墨畫，但畫中的精神和表現的線條，則仍保留中國文化與書畫的精髓。此幅《迎風》中大筆揮灑的粗獷線條，其實是他早期寫書法的訓練，有墨的層次，也有筆觸，亦是書法意象與現代藝術結合的成功事例之一。（洪）

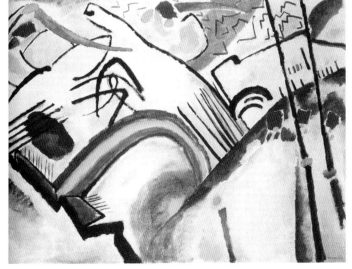

俄國 康定斯基《哥薩克騎兵》1911年 布面油畫
95×130公分 英國倫敦塔特陳列館藏

赫伯特·里德（Herbert Read）在《現代繪畫簡史》中指出：「一個新的繪畫運動崛起，這個運動至少部分地直接受到中國書法的啟示。抽象表現主義的擴展與苦心經營而已，不過是這種書法的表現藝術有著密切的關聯。」康定斯基的畫中背景和帶槍的哥薩克騎兵全部混而爲一，他相信，真正的藝術家渴求表現的只有內部的、本質的感覺。

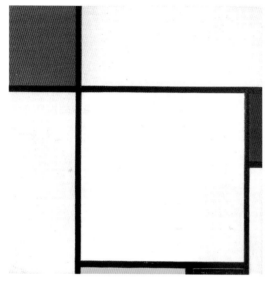

「馳鳳門而獸據，浮碧水而垂玉，搖春條而不長」，此外，還有如月牙銀鉤、扶桑朝日、如隱龍、爲飛鳧、如長天陣雲、倒松臥谷等等，所以，能「共六合而俱永，與兩曜而同流，鬱高峰分偃蓋，如萬歲分千秋」，如此等等，所以，當西方現代藝術包括抽象繪畫傳到中國之後，中國的現代藝術家、抽象藝術家，便自覺地把傳統的書法藝術借鑒到自己的創作中來，形成了中國的現代藝術、抽象藝術的新的表現風格。如徐冰的天書、谷文達的碑林，以及各種現代水墨等等。

而與此同時，受現代藝術、抽象藝術的啓迪，傳統的書法藝術也引起了一場重大的變革，從二十世紀末開始，一股解構傳統、顛覆傳統、甚至解構漢字、顛覆漢字的現代書風、崛起於書壇，吸引了大批年輕書家的作品。如二〇〇八年北京奧運會的標誌「中國印」等等。這就充分說明，傳統的、古老的書法藝術，將在現代的設計藝術中煥發出它新的生命活力和價值意義。

的參與、進行了有益的嘗試，產生極大的影響。其特點是不受漢字的束縛，任意地組合筆墨的點、線、面，但隱隱約約之中，又有似可認識、又似不可認識的醜陋破碎的漢字形態存在，所以又被貶之者斥為「醜書」。

究其本意，正如抽象藝術的宗旨，不在於形象的美還是醜，有還是無，而僅在於點、線、面的結構秩序。流行書風、現代書風的宗旨，同樣不在於漢字的美還是醜，有還是無，打破了傳統書法的結字和章法之美的標準，而僅在於筆墨點、線、面的結構秩序和情感宣洩。二者所強調的，都是「形式」而不是「內容」，或者也可以說，二者都把「形式」本身作爲了

「內容」。用西方哲學家黑格爾所說：「形式非他，乃內容翻轉爲形式；內容非他，乃形式翻轉爲內容。」

總之，書法與現代藝術、尤其是抽象藝術的關係，在今天正得到高度的認識和重視，但如何界定這種關係，並準確地運用這種關係，則還在嘗試之中。

美國藝術評論家芬克爾斯坦曾指出：「抽象藝術在廣告設計、傢俱和印刷術上還找得到它們的用處，但不是藝術上。」他在這裡所說的「藝術上」，主要是指形象塑造的造型藝術。抽象藝術家們當然不會同意這樣的看法，但抽象藝術在現代設計藝術上的意義畢竟有目共睹。

由於書法藝術從表面上看確乎有些近似於西方的抽象藝術，所以，它對於今天的現代設計，包括廣告設計、包裝設計、服裝設計、標誌設計、招貼設計等等，必然帶來有益的啓示。今天，不少設計藝術家（也）正開始借鑒書法的理念和形式，或直接運用書去的元素來進行

美國紐約所羅門古根漢博物館藏

抽象的點線和近乎神秘的象徵主義的中國書法，讓西方的藝術家們獲得無盡的靈感。蒙德里安放棄了三維的世界，他希望以最簡單的要素，即直線和原色構成他的作品，他的做法是將這些元素在畫布四邊移動，

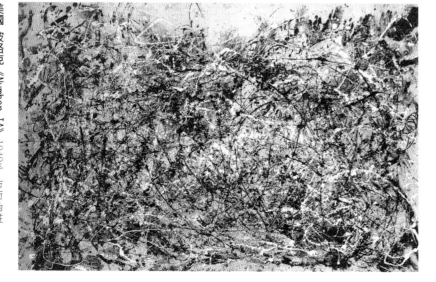

杜甫說：「張旭嗜酒，每大醉呼叫狂走，乃下筆，或以頭濡墨作書，既醒，自視以爲神，不可復得也。」波洛克的這種行動繪畫與張旭有驚人的相似之處，又如蘇軾在詩中寫道：「心忘其手手忘筆，筆自落紙非我使。正使匆匆不少暇，條忽千百初無難。」他們的共同點都是追求自動精神，即興創造。